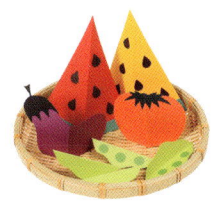

学校図書館を彩る 切り絵かざり

CHIKU 著

ごあいさつ

　学校図書館では以前より、子どもたちに親しみを持ってもらうための空間作りとして、切り絵を使った飾りが活用されていました。しかし一方で「多忙で手が回らない」、「手作りの作業が苦手」等の課題があると伺いました。

　本書は、そのような声を受け、学校図書館に関わる人に向けて制作した「切り絵かざりの本」です。少年写真新聞社の旬刊紙『小学図書館ニュース』（平成24年9月28日号～平成27年2月28日号）、『図書館教育ニュース』（平成26年4月28日号～平成27年2月28日号）で連載した内容に、新作を加えてまとめました。壁面飾りや文字を入れるボード、置き飾りなどに使える切り絵作品を収録しています。

　本書の特徴は、親しみやすい題材をモチーフにしたデザインと使いやすさです。小学校はもちろん、中学校、高校の学校図書館に飾られていても違和感のないデザインで、一年を通して使えるように春・夏・秋・冬・その他の章に分けて収録しています。また、切り絵の制作例と型紙、作り方のポイントを見開き1ページで掲載しているので、完成までの過程をイメージしながら楽に作業を進めることができます。配色や構図、パーツの数を変更して、用途に合わせ自由なシチュエーションで、切り絵飾りを作ることもできます。

　司書教諭や学校司書の方のほか、図書委員の児童生徒や図書ボランティアのみなさんと一緒に作るのもコミュニケーションが生まれるのでおすすめです。学校図書館の中で、この切り絵飾りをどのように活用するのか、アイデアを出し合ってみてください。

　本書が学校図書館の空間を活性化し、子どもたちを呼び込む一助になれば幸いです。

<div style="text-align: right;">CHIKU</div>

目次

ごあいさつ　　2
本書の使い方　　4
（立体的なパーツの基本的な作り方・切り絵の基本的な作り方）
用意するもの　　6

 ## 春の切り絵かざり

春のにぎわい	8
ひな祭り	10
モグラくんのお知らせ	12
桜のアーチ	14
こどもの日	16
歓迎フラッグ	18
運動会の置き飾り	20

 ## 冬の切り絵かざり

クリスマス	56
凧あげ	58
節分	60
スケート遊び	62
バレンタインデー	64
冬のこたつ部屋	66
お正月のリース飾り	68

 ## 夏の切り絵かざり

梅雨のなかま	24
たなばた	26
昆虫採集	28
楽しい海	30
カエルの水辺の置き飾り	32
夏野菜の置き飾り	34
気球のモビール	36

 ## その他の切り絵かざり

宇宙遊泳	72
カフェで読書	74
部活動	76
ワニの歯みがき	78
なぞとき少年探偵	80
祝いのくす玉	82
恐竜の置き飾り	84

学校図書館の活用例　　86

 ## 秋の切り絵かざり

うきうきミュージック	40
ウサギのお月見	42
いも掘り	44
スポーツ	46
リスの読書案内	48
秋の果実とネコ散歩	50
イーゼルの置き飾り	52

きれいに仕上げるアドバイス

あると便利な道具	22
パーツの切り方	38
パーツのはり方	54
切り絵の配色	70

3

本書の使い方

❶制作例

各テーマに沿った切り絵飾りの作品を、コメントとともに紹介しています。

❷紙の種類

制作例に使った紙の種類です（特殊な紙もありますが、この通りそろえなくても大丈夫です。身近で手に入る紙で自由に作ってください）。

❸作り方のポイント

制作時のコツやポイントを紹介しています。作り方の基本は、このページ（P.4、5）を参照してください。

❹アレンジの工夫

型紙を使ってできるアレンジ方法を紹介しています。

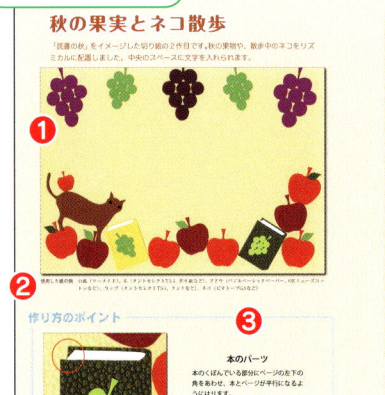

切り絵のページ

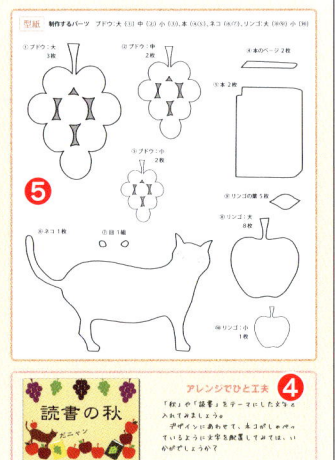

❺型紙

好きな大きさにコピーして、切り絵のパーツを作ります。型紙の枚数は、制作例を作る目安です。

【網掛け】
カッターで切り抜くところです。

【ピンクの線】
立体的なパーツを作る時、紙の折り山にあわせるところです。

立体的な切り絵のページ

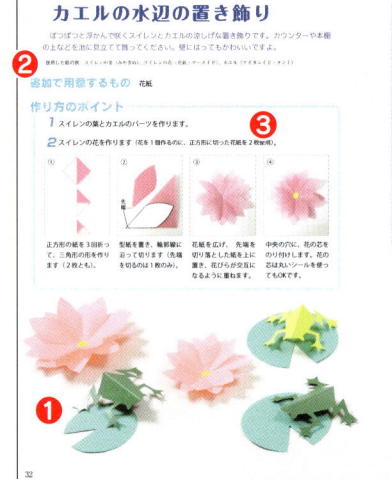

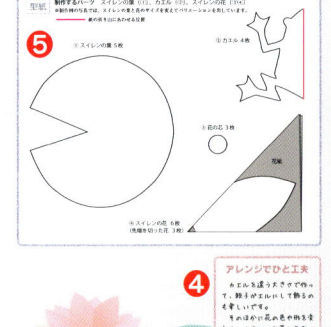

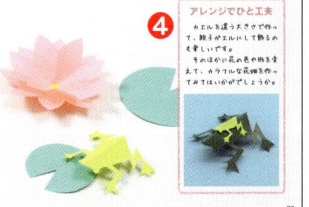

立体的なパーツの基本的な作り方

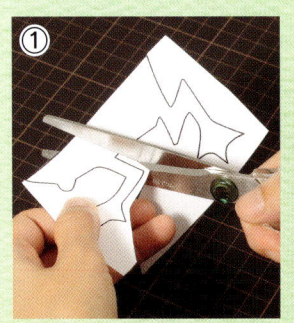

① 型紙をコピーし、紙の折り山にあわせる線以外は、余白を残して切ります。

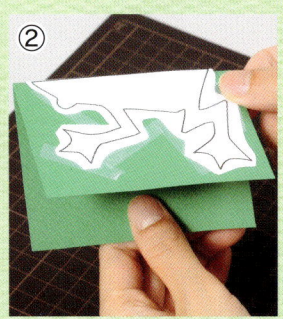

② 二つ折りにした紙の折り山に沿って型紙をあわせ、テープで固定します。

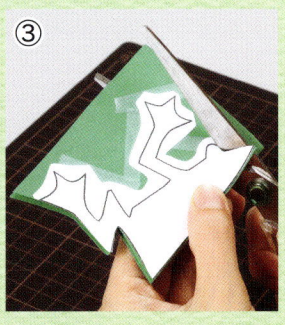

③ 二つ折りにしたまま、輪郭線に沿って切ります。

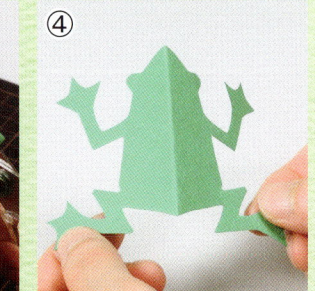

④ 紙を広げて、完成です。

切り絵の基本的な作り方

①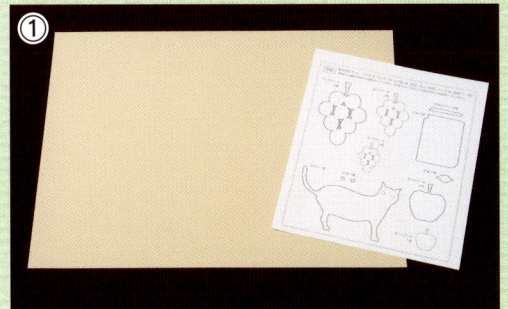
掲示する場所にあわせて台紙を用意し、型紙をコピーします。

②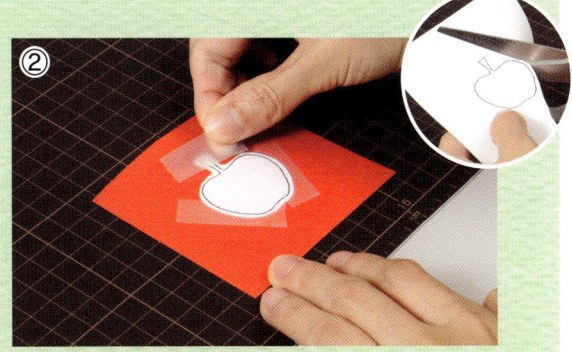
コピーした型紙を輪郭線より少し外側の余白を残して切り、テープで仮止めします。

③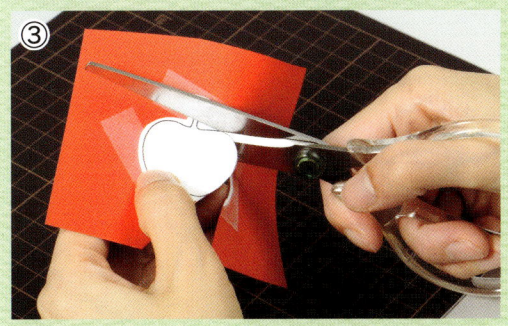
輪郭線に沿って紙を切って、パーツを作ります。

④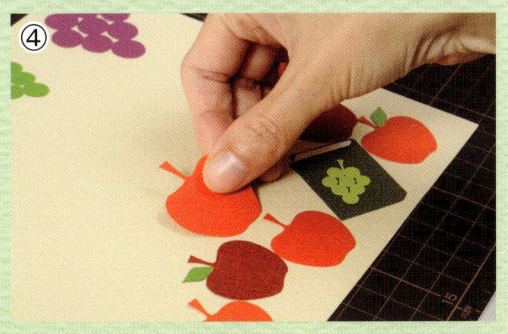
制作例を参考にしながら、台紙にのりでパーツをはりあわせます。

逆向きのパーツを作る時

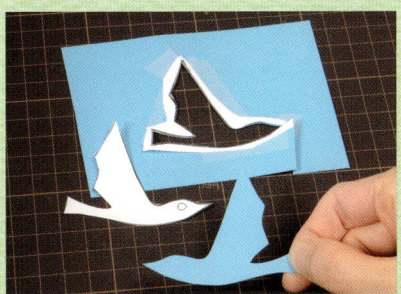
【表裏が同じ色の紙】上記（②～③）と同様に切り、裏返します。

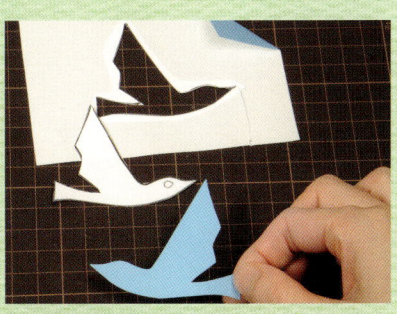
【表裏の色が違う紙】紙の裏面に型紙をはって切ります。

同じ形のパーツを何個も作る時

紙を数枚重ねて、一番上の紙に型紙をはり、一度に切ります。

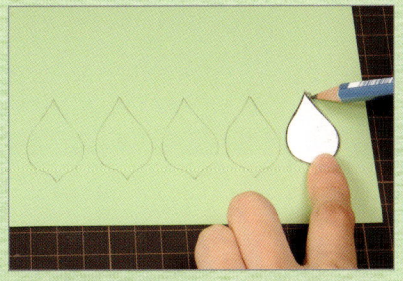
輪郭線通りに切った型紙を置き、いくつもえんぴつでなぞって切る方法もあります。

用意するもの

基本の道具

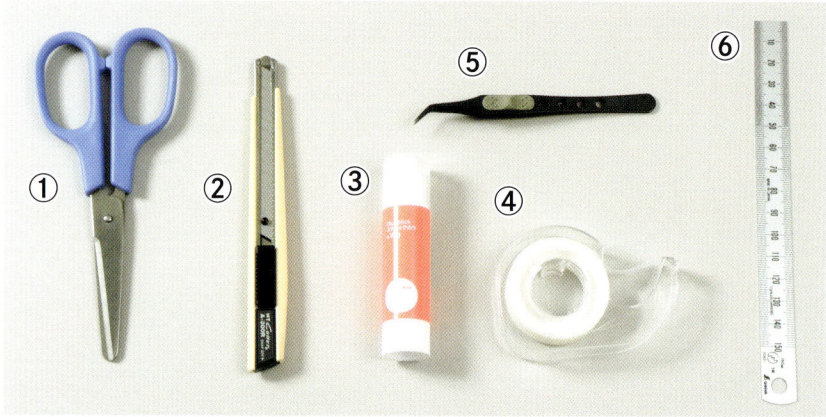

①はさみ ②カッター
③のり（スティックタイプ）
④テープ
⑤ピンセット ⑥じょうぎ

※そのほかに切り絵を作る時に新聞紙を敷いておくと、机が汚れず後片づけが楽にできます。

切り絵に使う紙

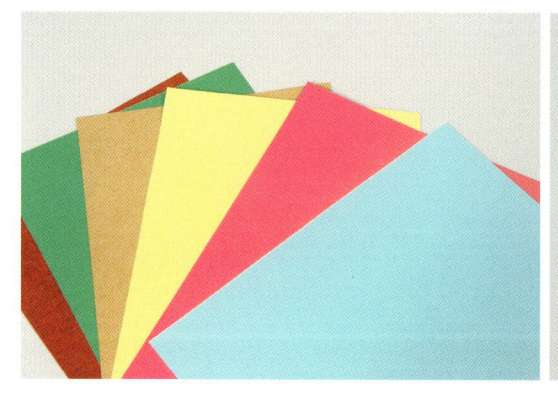

ラシャ紙、模造紙、タント紙など色の種類が多い紙がおすすめです。
素材感のある紙や和紙、折り紙、包装紙など柄がついた紙を使うと表現の幅が広がります。

自由に切り絵を作りましょう！

制作例

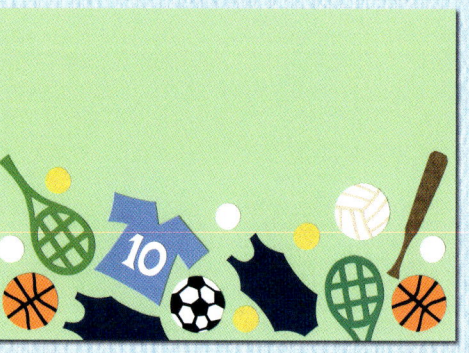

アレンジ作品

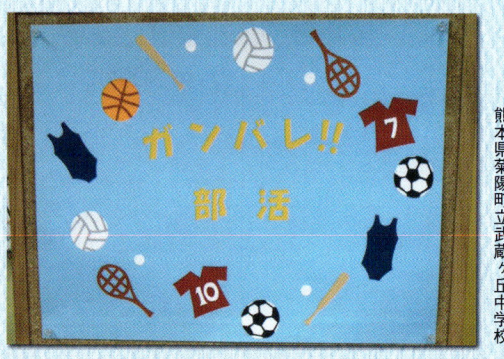

熊本県菊陽町立武蔵ヶ丘中学校

本書の制作例にとらわれず、各学校の図書館の状況にあわせて自由に作ってください。

春の切り絵かざり

春のにぎわい

新しい春のシーズンの始まり。図書館にようこそ！という歓迎の気持ちを込めた切り絵です。大きな壁面飾りにすると、とても華やかな雰囲気になります。

使用した紙の例　台紙（タントセレクトTS-1）、木の幹・木に止まる鳥（バジルベーシックペーパー）、飛ぶ鳥（OKミューズコットン）、葉・花（タント・タントセレクトTS-1・バジルベーシックペーパーなど）

作り方のポイント

構図の取り方

台紙の中央に、木の幹のパーツをはります。

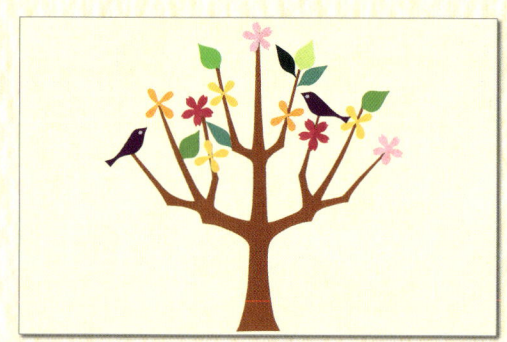

枝から直接はえている葉や花から飾りつけます。丸みのある木になるよう、バランスを見ながら隙間を埋めていきます。

型紙　制作するパーツ　木の幹（①）、飛ぶ鳥（②③）、木に止まる鳥（④⑤）、さくら（⑥）、花（⑦）、葉（⑧）、（⑨）

① 木の幹　1枚

② 飛ぶ鳥　4枚
（逆向き　2枚）

③ 目　4枚
（逆向き　2枚）

④ 木に止まる鳥　2枚
（逆向き　1枚）

⑤ 目　2枚
（逆向き　1枚）

⑥ さくら　複数枚

⑦ 花　複数枚

⑧ 葉　複数枚

⑨ 葉　複数枚

アレンジでひと工夫

木の幹と鳥、葉のパーツをアレンジして、シンプルでかわいい「しおり」を作ることもできます。

ひな祭り

桃の節句、ひな祭りの切り絵です。おびなと、めびなを囲むように桃の花を配置しています。低い本棚を親王台に見立てて、壁際に飾ってみてください。

使用した紙の例 台紙（パルパー）、花のびょうぶ（タント）、背景の花（タント・マーメイド）、台座（梱包材）、ぼんぼり（バジルベーシックペーパー）、おびな・めびなの頭部（タント）、胴体（タント・マーメイド）

作り方のポイント

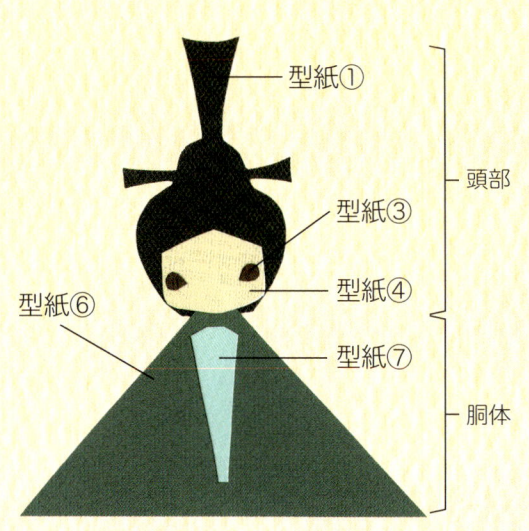

おびなのパーツ

1 頭部を作る
烏帽子（①）の上に、顔（③④）を軽くのり付けします。

2 胴体を作る
着物（⑥）の上に、しゃく（⑦）をはります。

3 合体させる
1の烏帽子と顔の間に、2の上部を差し込み、最後にしっかりのり付けします。

※めびなも上記を参考にして作ってください。

型紙

制作するパーツ おびな（①③④⑥⑦）、めびな（②③④⑤⑥⑧）、花のびょうぶ（⑪）、背景の花：小（⑨⑩）大（⑫⑬）、ぼんぼり（⑭）

※掲示する場所にあわせて台座を作ってください。

① 烏帽子 1枚
② 髪の毛 1枚
③ 目 2組
④ 顔 2枚
⑤ 冠 1枚
⑥ 着物 2枚
⑦ しゃく 1枚
⑧ 扇 1枚
⑨ 花びら：小 5枚
⑩ 花芯：小 5枚
⑪ 花のびょうぶ 2枚
⑫ 花びら：大 1枚
⑬ 花芯：大 1枚
⑭ ぼんぼり 2枚

アレンジでひと工夫

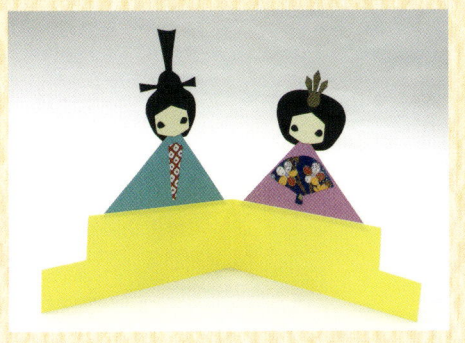

制作例通りに背景の花を入れず、「3月3日 ひな祭り」などの文字を入れてもいいですね。また、おびなとめびなをアレンジして、置き飾りにすることもできます。着物に和紙を使うのもおすすめです。

モグラくんのお知らせ

暖かな日差しに誘われ、地面から顔をだすモグラや花々たち。春の到来にみんながうきうきしている様子を表しました。中央のスペースに文字を入れられます。

使用した紙の例　台紙（マーメイド）、モグラ（ビオトープGA）、モグラの手・足（レザック96オリヒメ）、モグラの目・穴（バジルベーシックペーパー）、ふたば（みやぎぬ）、たんぽぽ（タントセレクトTS-1など）、チューリップ（OKミューズコットンなど）

作り方のポイント

穴からでたモグラのパーツ

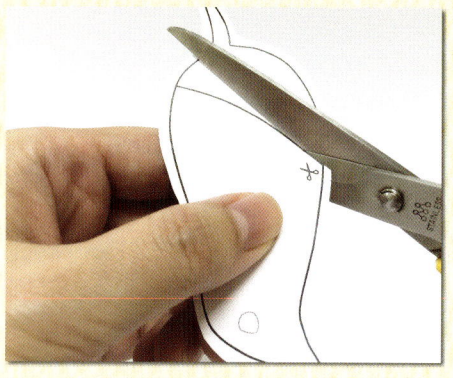

✂マークの線を切って、型紙を作ります。

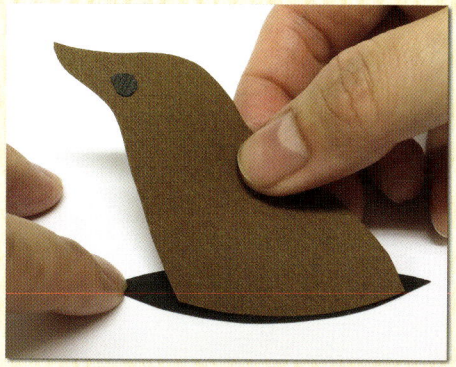

モグラの胴体と穴のふちを、ぴったりあわせて、はりつけましょう。

型紙　制作するパーツ　モグラ（①②③）、穴からでたモグラ（①②④⑤）、ふたば（⑥）、たんぽぽ（⑦⑧）、チューリップ（⑨⑩）

① 目　4枚（逆向き 2枚）

② 手・足　5枚

③ モグラ　1枚

④ 穴からでたモグラ　3枚（逆向き 2枚）

⑤ 穴　3枚

⑥ ふたば　4枚

⑦ たんぽぽの花　6枚

⑧ たんぽぽの葉　6枚

⑨ チューリップの花　6枚

⑩ チューリップの葉　6枚

アレンジでひと工夫

「春」や「植物」をテーマにした文字を入れてみるとぴったりです。この写真では、緑の色えんぴつを使い、太文字で書いています。モグラが穴から顔を出す長さや角度は、お好みで調整するとバリエーションがでますよ。

桜のアーチ

入学式など、祝い事の多い春にぴったりの切り絵です。木は傾き加減によって、アーチの高さを変えられます。中央のスペースに文字を入れられます。

使用した紙の例　台紙（コットンライフS）、桜の幹（GAさざなみ）、桜（タント・マーメイド・OKミューズコットン）

作り方のポイント

構図の取り方

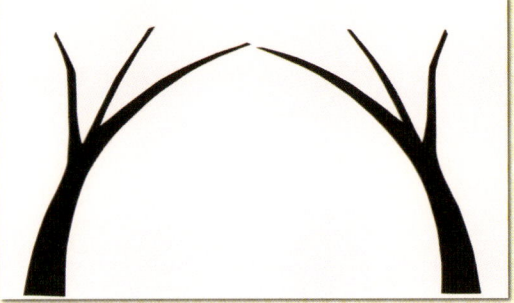

桜の幹を台紙にはり、左右対称のアーチを作ります。

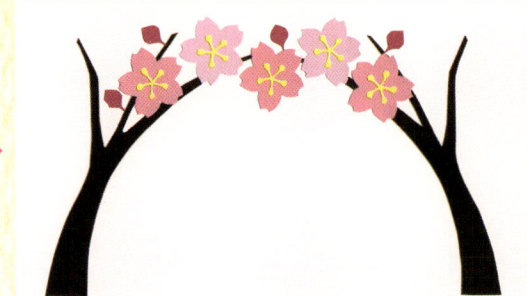

桜の花とつぼみを枝に飾りつけます。中央から順に左右対称を意識しながら、少しバランスを変えてはっていくと自然な感じに仕上がります。

型紙　制作するパーツ　桜の幹（①）、桜の花（②③）、つぼみ（④）、花びら（⑤）

① 桜の幹　2枚
（逆向き　1枚）

② 桜の花びら　9枚

③ 花芯　9枚

④ つぼみ　5枚

⑤ 花びら　2枚

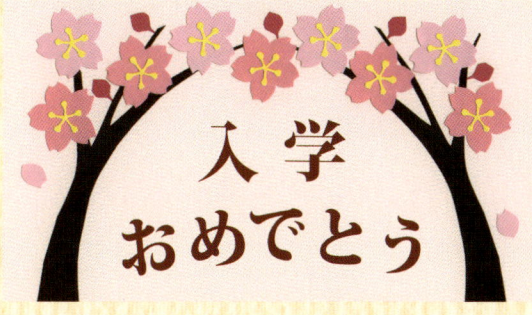

アレンジでひと工夫

　中央のスペースや、桜の花びらの上に文字を入れてもよいですね。
　また桜のアーチを大きく作って、壁面飾りとして飾ってもすてきです。桜の木や花の数を増やして、桜並木を作ってみてはいかがでしょうか。

こどもの日

　三匹のこいのぼりが、仲よく空を泳いでいる場面です。壁面飾りにすると、新緑の季節らしい雰囲気を伝えることができます。

使用した紙の例　台紙・くも（マーメイド）、こいのぼりの胴体：大（レイチェルGA）中（NTラシャ）小（レザック80ツムギ）、こいのぼりの目・口（レザック96オリヒメなど）、こいのぼりのうろこ（タントセレクトTS-1・TS-5など）、ちょう（クロコGA・OKミューズコットン・包装紙）、かぶと（OKミューズコットン・レザック82ろうけつ・広告の切り抜き）

作り方のポイント

こいのぼりのパーツ

胴体のふちにあわせて、口をはりあわせます。その後に、目やうろこをはります。

こいのぼりのさお・口ひも

さおを作り、こいのぼりとともに台紙にはる位置を決めてから、それにあう口ひもを作りましょう。

型紙

制作するパーツ こいのぼり：大（①④⑦⑩⑪）中（②⑤⑧⑫⑬）小（③⑥⑨⑭⑮）、かぶと：大（⑯⑰）小（⑱⑲）、くも（⑳）、ちょう（㉑） ※さお、口ひもは掲示する場所にあわせて作ってください。

① こいのぼりの胴体：大 1枚

② こいのぼりの胴体：中 1枚

④ 口：大 1枚

③ こいのぼりの胴体：小 1枚

⑦ うろこ：大 4枚

⑤ 口：中 1枚

⑧ うろこ：中 5枚　⑨ うろこ：小 4枚

⑥ 口：小 1枚

⑩ 目のふち：大 1枚　⑪ 黒目：大 1枚

⑯ かぶとの飾り：大 1枚

⑫ 目のふち：中 1枚　⑬ 黒目：中 1枚

⑰ かぶとの土台：大 1枚

⑭ 目のふち：小 1枚　⑮ 黒目：中 1枚

⑱ かぶとの飾り：小 1枚　⑲ かぶとの土台：小 1枚

㉑ ちょう 複数枚

⑳ くも 3枚

アレンジでひと工夫

小さいサイズで作って、しおりに。たくさん作って、ひもにつるして飾ってみましょう。

歓迎フラッグ

本を持った男の子と女の子が、ぶらぶらゆれる楽しいオーナメントです。
図書館の出入り口や壁にぶらさげて飾りましょう。

使用した紙の例　本を読む女の子・男の子（STカバーなど）、本（OKミューズコットン・パンフレットの切り抜きなど）

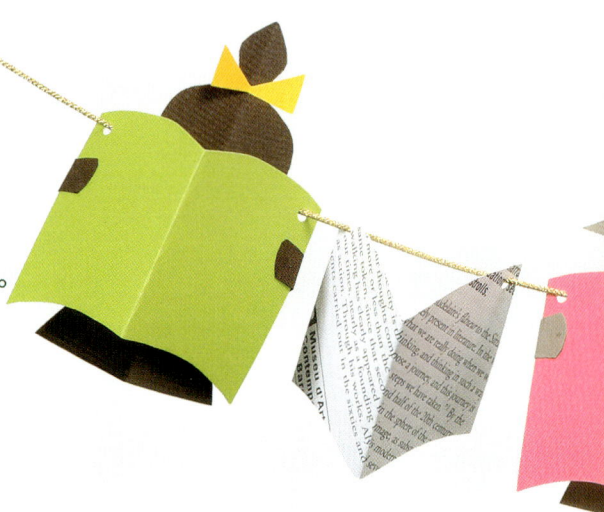

追加で用意するもの

ひも、穴をあける道具（千枚通し、穴あけパンチなど）

作り方のポイント

1
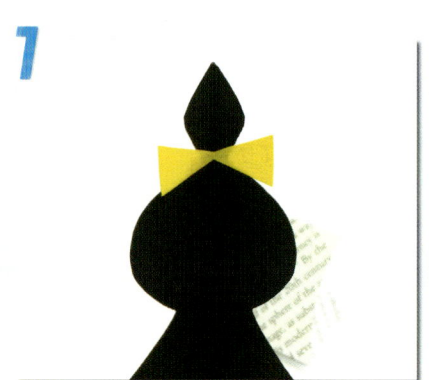

各パーツを作ります。女の子の頭にリボンをつけます。

2
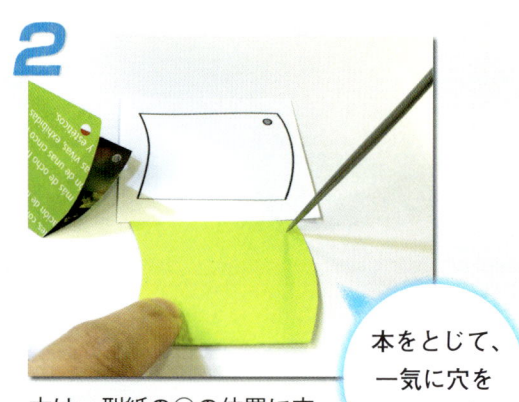

本は、型紙の○の位置に穴をあけます。

本をとじて、一気に穴をあけます

3
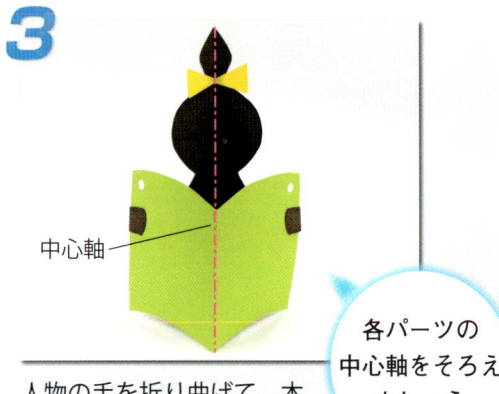

中心軸

人物の手を折り曲げて、本とはりあわせます。

各パーツの中心軸をそろえましょう

4
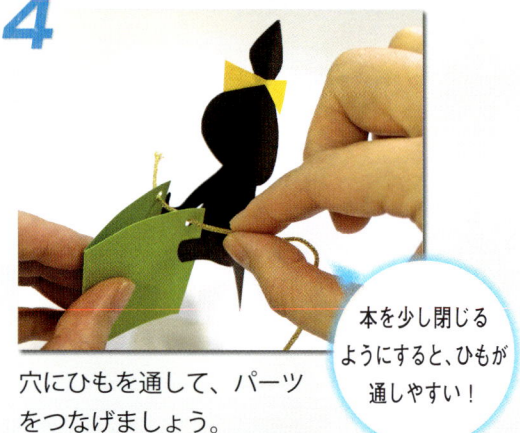

穴にひもを通して、パーツをつなげましょう。

本を少し閉じるようにすると、ひもが通しやすい！

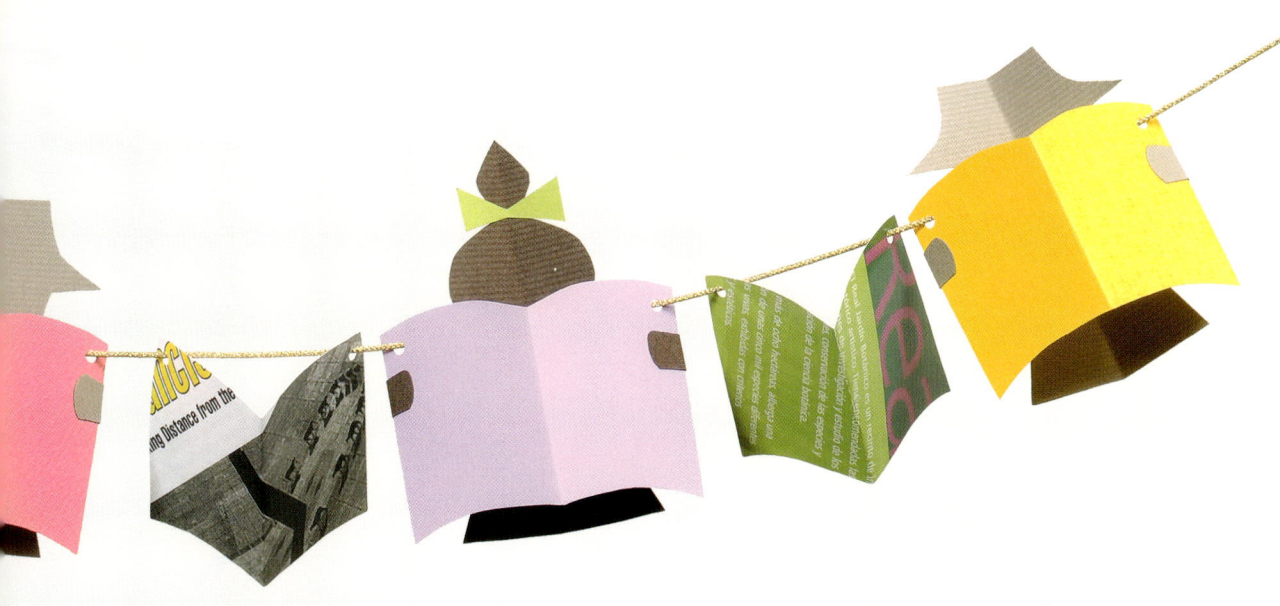

| 型紙 | **制作するパーツ** 本を読む女の子（①③④）、本を読む男の子（②④）、本（④） |

―――― 紙の折り山にあわせる位置

① 女の子の胴体
2枚

② 男の子の胴体
2枚

③ リボン 2枚

④ 本 7枚

アレンジでひと工夫

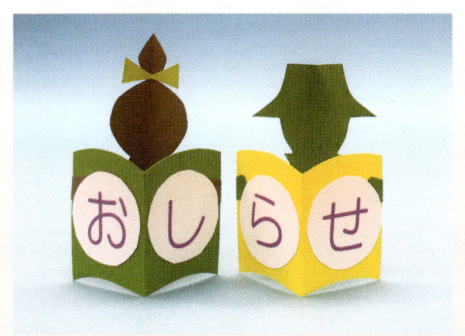

ひもを通さずに、置き飾りとしても活用できます。写真のように本に文字を入れて飾ってもいいですね。

そのほかにも本に使う紙の種類を変えることで、さまざまなバリエーションが楽しめますよ。

19

運動会の置き飾り

運動会の定番競技の大玉転がしを、にぎやかな置き飾りにしました。たくさん作って飾れば、カウンターや本棚の上が臨場感あるミニチュア運動会になります。

使用した紙の例　4人組の子ども（ビケ・里紙・マーメイド）、大玉（パルパー・羊皮紙）

作り方のポイント

1 各パーツを作ります。

2

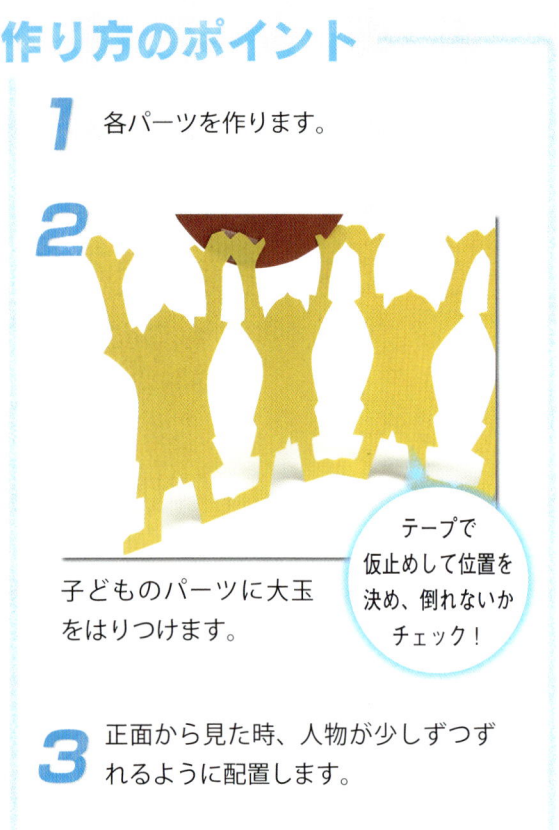

子どものパーツに大玉をはりつけます。

テープで仮止めして位置を決め、倒れないかチェック！

3 正面から見た時、人物が少しずつずれるように配置します。

アレンジでひと工夫

大玉に「運動会」、「がんばれ」など文字を入れてみましょう。

ひとりだけのパーツを作って、大玉のかわりにのせると、胴上げのように見えておもしろいです。

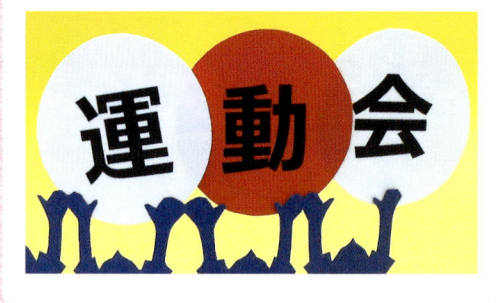

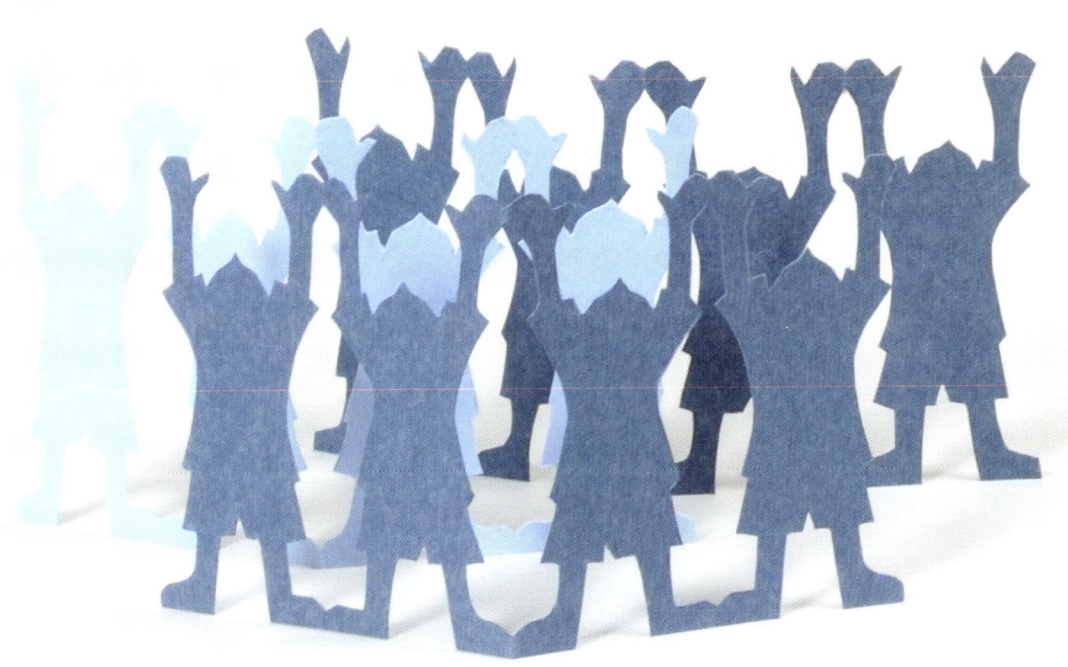

 型紙 制作するパーツ　4人組の子ども（①）、大玉を運ぶ4人組の子ども（①②）

――――― 紙の折り山にあわせる位置

① 4人組の子ども　6枚

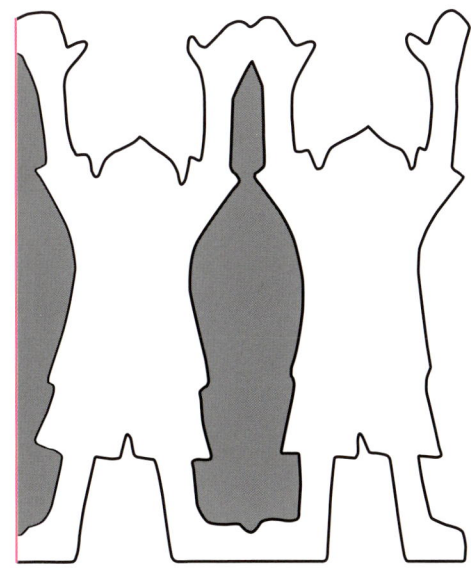

② 大玉　2枚

きれいに仕上げるアドバイス 　あると便利な道具

紙をはったり、切ったりする時、このような道具もあると便利です。

液体のり（ペンタイプ）
細かなパーツをはる時に重宝します。

テープのり
凸凹なく、きれいにパーツをはることができます。

両面テープ（弱粘性）
壁面にパーツをはる時に、おすすめです。

穴あけパンチ
穴をあけるほか、小さな丸い形をたくさん作れます。

デザインカッター
細かい切り抜きをする時に役立ちます。

小さなはさみ
小さなパーツを切る時に重宝します。

カッターマット
机を傷つけることなく作業ができます。

紙以外の素材も活用しましょう

粘着シート・マスキングテープ
のり付けいらずなのが魅力。色が鮮やかで、さまざまな柄があります。

フェルト・布
紙と違うぬくもりや質感がでます。ボンドや両面テープではります。

梱包材・空き箱
空き箱は解体すると丈夫な紙に。普通の紙にはない、おもしろい効果がでます。

色えんぴつ・ペンなど
模様を書き加えたり、文字を入れたりするのに役立ちます。

夏の切り絵かざり

梅雨のなかま

あじさいやかさなど、梅雨のシーズンにちなんだものをテンポよく配置した切り絵です。雨ばかりのゆううつな気分がすっきりするような、鮮やかな壁面飾りを作りましょう。

使用した紙の例　台紙（ニューキャンバスペーパー）、かさ（タントセレクトTS-5・ミタント紙など）、あじさいの花（OKミューズコットン・タント・折り紙など）、葉（バジルベーシックペーパー・OKミューズコットン・ハイチェック）、かたつむり（STカバー・包装紙）

作り方のポイント

あじさいの花のパーツ

あじさいは、花1個（❺）、花2個（❹）、花3個（❸）の3種のパーツを組み合わせて作ります。パーツごとに濃淡の異なる紙を使うと、より華やかになります。

1　花3個（❸）のパーツをはります。

2　1の上に花2個（❹）を2枚はります。

3　2の上に花1個（❺）を2枚はります。

| 型紙 | 制作するパーツ　かさ（①②）、あじさいの花（③④⑤）、あじさいの葉（⑥）、カタツムリ（⑦⑧）

①かさ　3枚

③花3個　4枚

②かさの柄　3枚
（逆向き　2枚）

④花2個　8枚

⑤花1個　8枚

⑥葉　7枚

⑦カタツムリ　2枚（逆向き　1枚）

⑧カタツムリのからの模様　2枚

アレンジでひと工夫

　あじさいの花を増やして大きくしたり、細かく重ねたりして、自由に形を変えてみてください。
　また、この写真のように型紙をアレンジして、デザインを変えてみましょう。かさに文字を入れてもいいですね。

たなばた

彦星と織姫が、天の川で出会う場面を切り絵にしました。教室の壁に直接パーツをはっても映えるデザインです。

使用した紙の例　台紙（タントセレクトTS-1）、ササの本体（バジルベーシックペーパー）、ササの葉（OKミューズコットン・NTラシャ）、飾り・短冊（和紙・千代紙）、彦星・織姫（NTラシャ）、星（タントセレクトTS-5・OKミューズコットンなど）

作り方のポイント

ササのパーツ

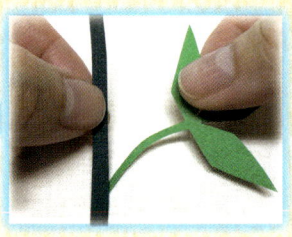

ササの本体の根元を台紙にはった後、葉を差し込んではり付けます（葉の茎は適当な長さで切ってください）。

変わった形の星は……

星2枚を突起が交互になるように重ねてはります。

| 型紙 | 制作するパーツ　ササ（①②）、飾り（③）、短冊（④）、彦星（⑤）、星（⑥）、織姫（⑦） |

① ササの本体　2枚
（逆向き　1枚）

② ササの葉　12枚
（逆向き　6枚）

③ 飾り　4枚

④ 短冊　8枚

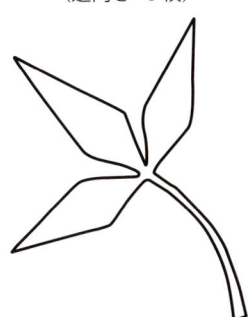

⑤ 彦星　1枚

⑥ 星　複数枚

⑦ 織姫　1枚

アレンジでひと工夫

　短冊をたくさん作り、学校図書館を訪れた子どもたちに願いを書いてもらって、ササに飾りましょう。
　制作例の構図を変えて、自由にそれぞれのたなばた物語を作ってみてください。

昆虫採集

　夏の遊びの定番、昆虫採集。カブトムシやクワガタムシ、セミたちが隠れる雑木林の虫とりの様子をイメージしました。

使用した紙の例　台紙（マーメイド）、セミ（タントセレクトTS-1・OKミューズコットン・STカバー）、カブトムシ・クワガタムシ（ギンガムGA）、木の幹（マーメイド・ミタント紙）、草（OKミューズコットン・バジルベーシックペーパー）、男の子（タント）

作り方のポイント

木に見立てて長方形を3枚はります。その間に、木の幹のパーツをはり付けます。

雑木林のパーツ

木の幹の型紙は、根の部分しかないため、直線を引いて幹を付け足します。

遠近感をだす

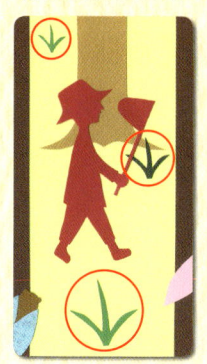

草を手前より大、中、小とはっていきます。

型紙

制作するパーツ セミ：大（①②）小（③④）、カブトムシ：大（⑤）小（⑥）、クワガタムシ（⑦）、男の子（⑧）、草：大（⑨）中（⑩）小（⑪）、木の幹：大（⑫）小（⑬）

※掲示する場所にあわせて木を作ってください。

① セミの体：大 4枚
② はね：大 4枚
③ セミの体：小 1枚
④ はね：小 1枚
⑤ カブトムシ：大 1枚
⑦ クワガタムシ 1枚
⑥ カブトムシ：小 1枚
⑧ 男の子 1枚
⑨ 草：大 2枚（逆向き 1枚）
⑩ 草：中 3枚（逆向き 1枚）
⑪ 草：小 2枚
⑫ 木の幹：大 1枚
⑬ 木の幹：小 1枚

アレンジでひと工夫

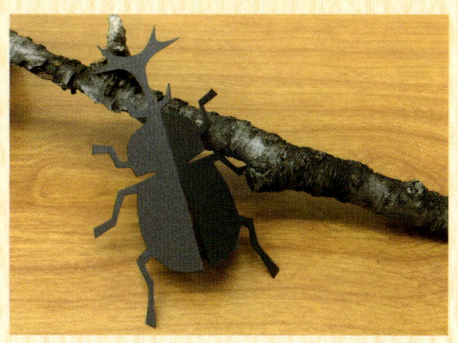

教室の壁に昆虫だけをワンポイントで飾るのもかわいいと思います。

また昆虫は中央に折り目をつけると、立体的な飾りになります。本物の木と一緒に飾ったり、壁に止まらせたりしてもいいですね。

楽しい海

入道ぐもが広がる青空と海。のんびりと海水浴を楽しむ常夏の風景の切り絵です。空のスペースに文字を入れられます。

使用した紙の例　台紙：台紙（OKミューズコットン）、海（レザック80ツムギ）、入道ぐも（江戸小染うろこ）、浮き輪の子ども（マーメイド・タント・包装紙）、船（江戸小染うろこ・タント）、無人島（バジルベーシックペーパー）、ヤシの実（マーメイド）、タコ（タント・タントセレクトTS-1）

作り方のポイント

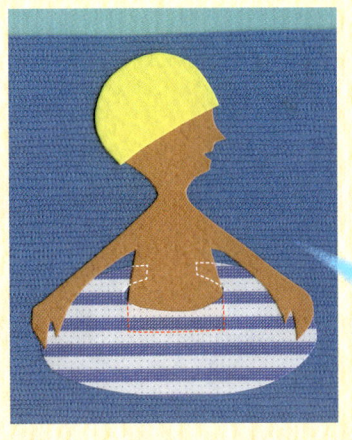

浮き輪のパーツ

浮き輪のくぼみに子どもの胴体を浅く差し込みます。

両手を浮き輪の上に置くようにします。

アレンジでひと工夫

「夏」をテーマにした文字を入れるとぴったりです。タコや船の煙突から吹き出しを作ってみるのもおもしろそう！　人数を増やすと、にぎやかな海水浴場になりますよ。

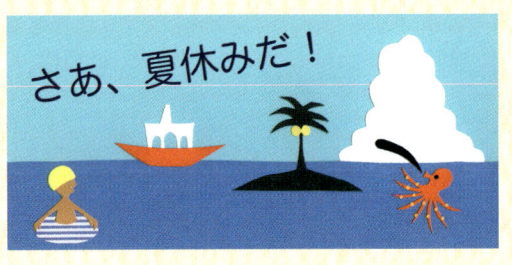

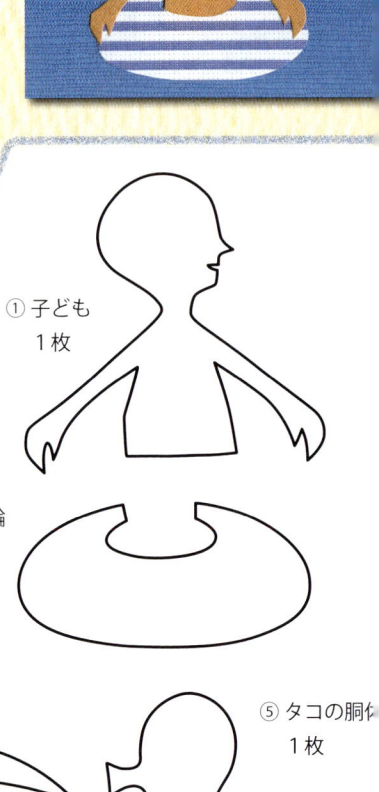

① 子ども　1枚

② 浮き輪　1枚

④ タコのスミ　1枚

⑤ タコの胴体　1枚

⑥・目 1枚
・吸盤 複数枚

| 型紙 | **制作するパーツ** 浮き輪の子ども（①②③）、タコ（④⑤⑥）、入道ぐも（⑦）、船（⑧⑨）、無人島（⑩⑪）
※掲示する場所にあわせて海を作ってください。

③ 水泳帽 1枚

⑦ 入道ぐも 1枚

⑧ 甲板室 1枚

⑨ 船 1枚

⑩ 無人島 1枚

⑪ ヤシの実 1枚

カエルの水辺の置き飾り

ぽつぽつと浮かんで咲くスイレンとカエルの涼しげな置き飾りです。カウンターや本棚の上などを池に見立てて飾ってください。壁にはってもかわいいですよ。

使用した紙の例　スイレンの葉（みやぎぬ）、スイレンの花（花紙・マーメイド）、カエル（マイカレイド・タント）

追加で用意するもの　花紙

作り方のポイント

1 スイレンの葉とカエルのパーツを作ります。

2 スイレンの花を作ります（花を1個作るのに、正方形に切った花紙を2枚使用）。

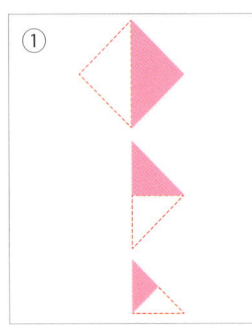

① 正方形の紙を3回折って、三角形の形を作ります（2枚とも）。

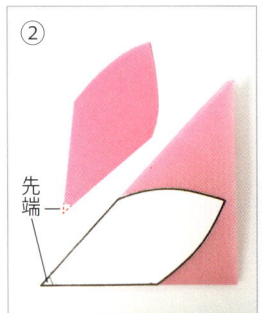

② 型紙を置き、輪郭線に沿って切ります（先端を切るのは1枚のみ）。

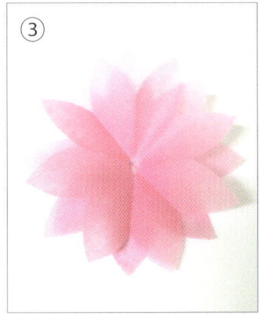

③ 花紙を広げ、先端を切り落とした紙を上に置き、花びらが交互になるように重ねます。

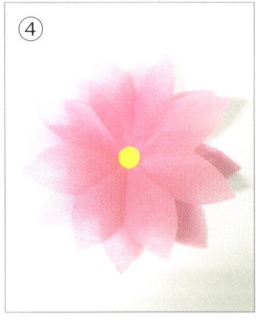

④ 中央の穴に、花の芯をのり付けします。花の芯は丸いシールを使ってもOKです。

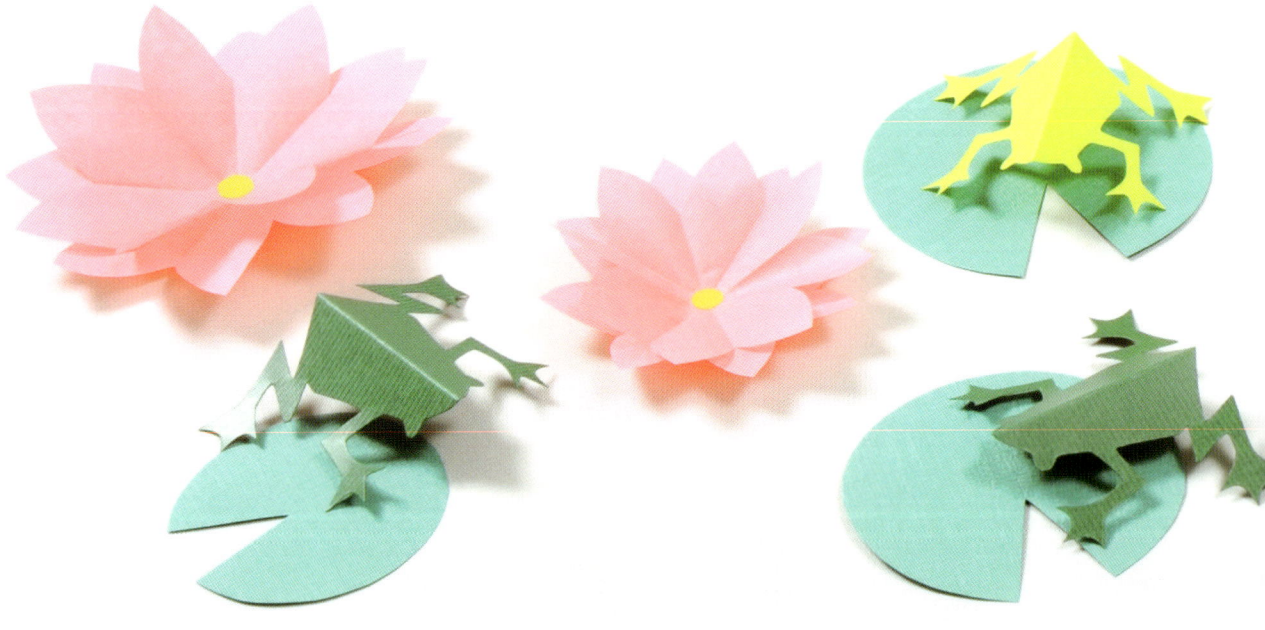

| 型紙 | **制作するパーツ　スイレンの葉（①）、カエル（②）、スイレンの花（③④）**
※制作例の写真では、スイレンの葉と花のサイズを変えてバリエーションを出しています。

――― 紙の折り山にあわせる位置

① スイレンの葉 5枚

② カエル 4枚

③ 花の芯 3枚

花紙

④ スイレンの花 6枚
（先端を切った花 3枚）

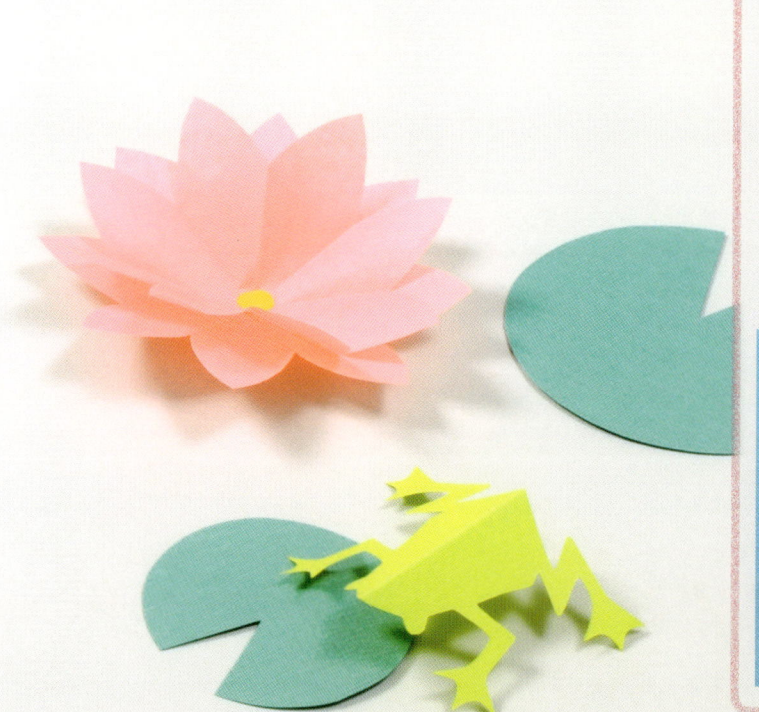

アレンジでひと工夫

カエルを違う大きさで作って、親子ガエルにして飾るのも楽しいです。

そのほかに花の色や形を変えて、カラフルな花畑を作ってみてはいかがでしょうか。

夏野菜の置き飾り

色が鮮やかな夏野菜の中から、スイカ、ナス、トマト、エダマメをモチーフにした置き飾りです。かごやお皿などに盛って飾ってみましょう。

使用した紙の例　トマト（STカバー・バジルベーシックペーパー）、エダマメ（OKミューズコットン・NTラシャ）、ナス（タント・マーメイド）、スイカ（マーメイド・NTほそおりGA・みやぎぬなど）

作り方のポイント

各野菜のパーツを作ります。

スイカは、皮のふちをあわせましょう。

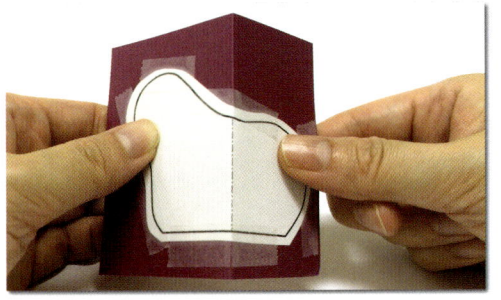

ナスは、輪郭を切る前に折り目を付けます。

型紙 制作するパーツ　トマト（①②）、エダマメ（③④）、ナス（⑤⑥）、スイカ（⑦⑧⑨）

―――― 紙の折り山にあわせる位置　―・―・― 山折り

① トマトのへた 1枚

② トマト 1枚

③ エダマメのさや 4枚

④ 豆 複数枚

⑤ ナスのへた 1枚

⑥ ナス 1枚

⑦ スイカ 2枚

⑧ たね 複数枚

⑨ 皮 2枚

アレンジでひと工夫

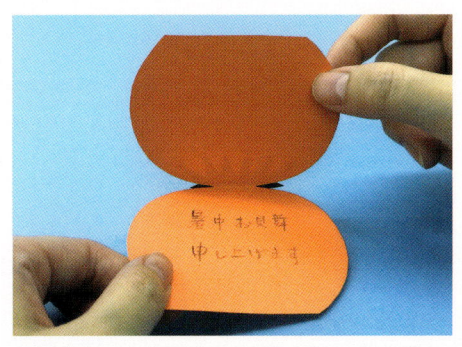

トマトはプチトマトにしたり、黄色や青いトマトを加えたりしてもいいですね。立体にしないで、壁面に掲示しても映えます。
また写真のように少し工夫をして、野菜のメッセージカードを作ってみてはいかがでしょう。

気球のモビール

空を飛ぶ気球をイメージしたモビールです。学校図書館の出入り口や窓際、天井などにつるして飾りましょう。

使用した紙の例　くも（レザック80ツムギ）、気球（マーメイド）

追加で用意するもの
細い針金、段ボール（箱のふた部分など）
※針金のかわりに、ひもでもできます。

作り方のポイント

1
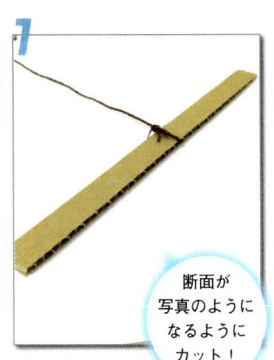
段ボールを棒状に切り、中央にひもを通して固結びします。
断面が写真のようになるようにカット！

2

気球、くものパーツを作ります。

3
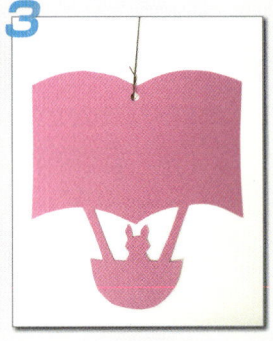
パーツに穴をあけて、針金を通し、ねじって止めます。

4
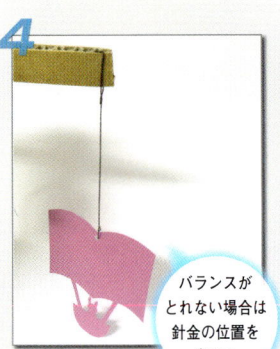
棒に針金を通して、パーツを取り付けます。
バランスがとれない場合は針金の位置を変更！

36

| 型紙 | 制作するパーツ　くも（①）、気球（②）、本の形の気球（③）

参考：制作例のサイズ（型紙は原寸で使用）

20cm
1.5cm
約9cm
約5cm
約6.5cm
約17.5cm

② 気球　1枚

① くも　2枚

③ 本の形の気球　1枚

アレンジでひと工夫

気球にマスキングテープをはって、簡単に着せ替え！　文字を書いてもいいですね。

きれいに仕上げるアドバイス ▶ パーツの切り方

切り方のポイントを覚えると、楽に美しく作品を作ることができます。

はさみのテクニック

はさみを持つ手はあまり動かさず、紙を持つ手の方を動かしながら切ると、切りやすいです。

星など複雑な形を切る時は、外側から中央に向かって切り込みを入れる、という作業を繰り返して、細部を整えます。

型紙の中を切り抜く時

型紙をテープで固定したら、最初にカッターなどで中を切り抜きます。

切り抜く面積が大きい場合は、中央に大きく切り込みを入れます。そこからはさみを入れると、内側の輪郭線が切りやすくなります。

多少のゆがみがでるのもよいものです。細かなところは気にせず、さくさく切ってみましょう。

秋の切り絵かざり

うきうきミュージック

五線譜の上で音楽を奏でるようなイメージで楽器や鳥、音符を組みあわせました。カウンターや窓の下など横長のスペースに！

使用した紙の例　台紙（レザック96オリヒメ）、音符（タント・STカバーなど）、ペリカン（OKミューズコットン・里紙など）、チェロ（ピケ・羊皮紙・折り紙）、ホルン（クロコGA）

作り方のポイント

ホルンのパーツ

内側は、中央に大まかに切り込みを入れてから切ると、輪郭線が切りやすくなります。

アレンジでひと工夫

型紙をアレンジしてこんなデザインも。壁にピンを刺して、ホルンの輪の部分をひっかければ、リース飾りになります。

① 音符　4枚　　② 音符　6枚

③ ペリカン　5枚（逆向き　3枚）

型紙　制作するパーツ　音符（①）（②）、ペリカン（③）、チェロ（④⑤⑥⑦）、ホルン（⑧）

④ f字孔　2組

⑥ ネック　2枚

⑦ テールピース　2枚

⑤ チェロ胴体　2枚

⑧ ホルン　3枚（逆向き　1枚）

ウサギのお月見

満月を背景に、ウサギたちが楽しくお月見をしている様子を切り絵にしました。だんごを載せる台（三宝）の穴から、ウサギがピョンと飛びだしています。

使用した紙の例　台紙（OKミューズコットン）、月・ススキ（タント）、だんご（パルパー）、三宝（タントセレクトTS-1）、ウサギ（STカバー・江戸小染うろこなど）

作り方のポイント

月見だんごとウサギのパーツ

1 月
台紙のサイズにあわせて、紙を丸く切って月を作り、はり付けます。

2 だんごと座っているウサギ
1の上に、だんご（①）とススキ（③）を持たせたウサギ（⑥）を配置します。

3 三宝とはねているウサギ
三宝を置き、はねているウサギ（④）の後ろ足を差し込みます。最後に全体をはり付けます。

型紙　制作するパーツ　月見だんご（①②）、ススキ（③）、はねているウサギ（④⑤）、座っているウサギ（⑤⑥）
※掲示する場所にあわせて月を作ってください。

① だんご 1枚

③ ススキ 12枚（逆向き 6枚）

② 三宝 1枚

④ はねているウサギ 4枚
（逆向き 2枚）

⑤ 目 5枚
（逆向き 3枚）

⑥ 座っているウサギ 2枚
（逆向き 1枚）

アレンジでひと工夫

　使う紙の色を変え、型紙をアレンジして、夕日のススキ野原の風景を作ることができます。
　ススキの穂やウサギの耳はのり付けせず、軽く立たせて浮かせるようにすると立体感がでますよ。

いも掘り

秋の味覚、さつまいも！ 子どもたちが、いも掘りをしている様子を切り絵にしました。窓やカウンターの下など、横長のスペースに飾るのにぴったりです。

使用した紙の例　台紙（パルパー）、地面（マーメイド）、葉（マーメイド・バジルベーシックペーパー）、さつまいも（タントセレクトTS-1・STカバー）、女の子（OKミューズコットン）、男の子（バジルベーシックペーパー）、つる（タント）

作り方のポイント

いものつるのパーツ

つるはパーツの先端をつなげています。
つなぎ目が気になる場合は、葉の下に隠します。

アレンジでひと工夫

いものつるを綱に変えると……　いも掘りからびっくり、運動会の綱引きに！　いろいろアイデアを考えてみましょう。

①葉 大：2枚

②葉 小：5枚

③葉 大：4枚
（逆向き 2枚）

④葉 小：5枚
（逆向き 3枚）

| 型紙 | 制作するパーツ　葉:大（①）小（②）、葉:大（③）小（④）、さつまいも:大（⑤）中（⑥）小（⑦）、さつまいも:大（⑧）小（⑨）、女の子（⑩）、男の子（⑪）、つる（⑫）※掲示する場所にあわせて地面を作ってください。 |

⑤いも 大：2枚　⑥いも 中：1枚　⑦いも 小：1枚　⑩女の子 1枚　⑪男の子 1枚

⑧いも 大：2枚　⑨いも 小：2枚

⑫つる 3枚（逆向き 1枚）

スポーツ

スポーツの秋。野球やサッカー、バスケットボールといった球技のスポーツを集めました。中央のスペースに文字を入れられます。

使用した紙の例　台紙（マーメイド）、ボール（タントセレクトTS-1・マーメイド・OKミューズコットンなど）、バット（新利休）、少年（レザック66・バジルベーシックペーパー・STカバーなど）

作り方のポイント

バスケット・野球ボールのパーツ

模様の型紙は、ボールより少し大きめになっています。ボールの形に沿って、はみだしたところをカットしてください。

型紙　制作するパーツ　バスケットボール（①⑥）、野球ボール：大（②⑥）小（③⑧）、サッカーボール：大（④⑥）小（⑤⑧）、飾りのボール：中（⑦）小（⑧）、少年：大（⑨⑩⑪）小（⑫⑬）

① バスケットボール模様　2枚

② 野球ボール模様：大　1枚

④ サッカーボール模様：大　2枚

⑥ ボール：大　5枚

⑨ ぼうし：大　1枚

③ 野球ボール模様：小　1枚

⑤ サッカーボール模様：小　1枚

⑩ 少年：大　1枚

⑪ バット　1枚

⑫ ぼうし：小　3枚
（逆向き　1枚）

⑦ ボール：中　3枚

⑬ 少年：小　3枚
（逆向き　1枚）

⑧ ボール：小　5枚

アレンジでひと工夫

スポーツに関する本の紹介や、大会のお知らせなどの告知を入れてみましょう。
走っている子を並べて徒競走風にすると、運動会などの展示に使えます。いろいろ構図を工夫して作ってください。

47

リスの読書案内

「読書の秋」をイメージし、イチョウを敷き詰めたようなデザインの切り絵です。中央のスペースに文字を入れられます。

使用した紙の例　台紙（マーメイド）、リス（STカバー・マーメイド）、ドングリ（バジルベーシックペーパー・レザック66・ハイチェック）、本（タント・ハイチェックなど）、イチョウ（タントセレクトTS-1・OKミューズコットン）

作り方のポイント

イチョウのパーツ

穴あけパンチなどでイチョウに穴をあけると、虫食いのようなニュアンスがでます。

本を持つリスのパーツ

まずリスと本のパーツを作り、リスの手の下に本を重ねて台紙にはります。

| 型紙 | 制作するパーツ　本を持つリス（①②③⑥⑦）、ドングリ（④⑤）、開いた本（⑧）、イチョウ（⑨）（⑩）

① しっぽの模様 2組
（逆向き 1組）

② リス 2枚
（逆向き 1枚）

③ 目 2枚
（逆向き 1枚）

④ ドングリのかさ 6枚

⑤ ドングリ 6枚

⑥ 本 2枚

⑦ 本のタイトル 2枚

⑧ 開いた本 3枚

⑨ イチョウ 6枚

⑩ イチョウ 11枚

アレンジでひと工夫

秋の切り絵の扉（39ページ）に「読書週間」と文字を入れた例の写真を載せています。また、写真のように、リスやイチョウのパーツを「しおり」として使うのもかわいいです。お好みでリボンを付けてください。

秋の果実とネコ散歩

「読書の秋」をイメージした切り絵の2作目です。秋の果物や、散歩中のネコをリズミカルに配置しました。中央のスペースに文字を入れられます。

使用した紙の例　台紙（マーメイド）、本（タントセレクトTS-4、折り紙など）、ブドウ（バジルベーシックペーパー、OKミューズコットンなど）、リンゴ（タントセレクトTS-1、タントなど）、ネコ（ビオトープGAなど）

作り方のポイント

本のパーツ

本のくぼんでいる部分にページの左下の角をあわせ、本とページが平行になるようにはります。

型紙　制作するパーツ　ブドウ:大（①）中（②）小（③）、本（④⑤）、ネコ（⑥⑦）、リンゴ:大（⑧⑨）小（⑩）

① ブドウ：大　3枚

② ブドウ：中　2枚

③ ブドウ：小　2枚

④ 本のページ　2枚

⑤ 本　2枚

⑨ リンゴの葉　5枚

⑧ リンゴ：大　8枚

⑥ ネコ　1枚

⑦ 目　1組

⑩ リンゴ：小　1枚

アレンジでひと工夫

「秋」や「読書」をテーマにした文字を入れてみましょう。

デザインにあわせて、ネコがしゃべっているように文字を配置してみては、いかがでしょうか？

イーゼルの置き飾り

芸術の秋にぴったりなイーゼルの置き飾りです。メッセージを飾って、本のコーナー展示などに活用できます。

使用した紙の例　イーゼル（レザック80ツムギ）、絵の具・絵筆・パレット（パルパー・タント・タントセレクトTS-1など）

追加で用意するもの
段ボールの切れ端

作り方のポイント

1 各パーツを作ります。
イーゼルは、厚手の紙を用意！

2 イーゼルの横板は、段ボールからパーツを作ります。
断面に溝ができるようにカット！

3 イーゼルの脚に各パーツをはりつけ、山折りにして立たせます。

型紙 制作するパーツ　イーゼル（①②）、絵の具（③）、絵筆（④）、パレット（⑤⑥）

—·—·— 山折り

① イーゼルの脚　1枚

② イーゼルの横板　1枚

③ 絵の具　4枚

④ 絵筆　1枚

⑤ パレット　1枚

⑥ パレットの上の絵の具　5枚

アレンジでひと工夫

この写真のように本の紹介ボードや、イラスト、写真などを飾ってもよいですね（本などの重い物を飾る耐久性はありません）。

市販のシールをはるなど、デコレーションするのも楽しいです。

きれいに仕上げるアドバイス ▶ パーツのはり方

ちょっとしたことでも気を付けることで、作品の見栄えがよくなります。

のり付けの工夫

①のりを多くつけすぎると、台紙にはった時に、仕上がりが汚くなってしまいます。適量を付けることが大切です。

②逆にのりが足りなくて端が浮いてしまう時は、小さな紙切れに少しのりをつけ、差し込むようにしてぬります。

（ピンセットを活用）

①小さなパーツはピンセットにはさんで、のりを付けます。

②指がじゃまにならず、はりたいところにきれいにはれます。

のりがはみでたり、汚なくなってしまったりした箇所は、ほかのパーツや模様をはって、カモフラージュしてしまいましょう！

冬の切り絵かざり

クリスマス

雪の積もった森の中をソリで走るサンタクロースとトナカイをイメージしました。12月の壁面飾りにおすすめです。

使用した紙の例 台紙（バルパー）、サンタクロース（マーメイド）、トナカイ（ミタント紙）、家（ミタント紙・タント）もみの木（バジルベーシックペーパー・レザック80ツムギ・OKミューズコットンなど）、ロウソク・星（タントセレクトTS-1など）

作り方のポイント

構図の取り方

もみの木
大　中　大　中　大

ベースとなるもみの木の「大」と「中」を台紙に配置します。

もみの木
小　小　小

さらに、もみの木の「小」や家などを足して奥行きをだし、のり付けしていきます。

アレンジでひと工夫

もみの木に星やロウソクを飾って、クリスマスツリーにアレンジすることもできます。

型紙　制作するパーツ　サンタクロース（①）、トナカイ（②）、星（③）（④）、ロウソク：大（⑤⑥⑦）小（⑧⑨⑩）、家：大（⑪）小（⑫）、もみの木：大（⑬⑭）中（⑮⑯）小（⑰⑱）

① サンタクロース　1枚

② トナカイ　1枚

③ 星　6枚

④ 星　3枚

⑤ ロウソクの炎：大　1枚

⑥ ロウソクの炎：大　1枚

⑧ ロウソクの炎：小　2枚

⑪ 家：大　1枚

⑦ ロウソク：大　1枚

⑨ ロウソクの炎：小　2枚

⑩ ロウソク：小　2枚

⑬ もみの木：大　3枚

⑫ 家：小　1枚

⑮ もみの木：中　2枚

⑰ もみの木：小　3枚

⑭ もみの幹：大　3枚

⑯ もみの幹：中　2枚

⑱ もみの幹：小　3枚

凧あげ

子どもたちが、ちょっとレトロな凧をあげて楽しんでいる姿の切り絵です。教室の壁や窓を空に見立てて、凧をいっぱいあげるのもすてきですね。

使用した紙の例　台紙（OKミューズコットン）、やっこ凧（新大礼紙・千代紙など）、子どもたち・連凧（和紙・千代紙など）

追加で用意するもの　凧糸

作り方のポイント

連凧のパーツ

型紙の凧

連凧の型紙は一番手前の凧を基準にしています。少しずつ縮小して、連凧を作ってください。

子どもと凧のはり方

子どもの手の下に凧糸を差し込んで台紙にはります。凧の位置を決めたら糸の長さを調節して切り、糸の上から凧をはります。

型紙　制作するパーツ　やっこ凧：大（①②③④）小（⑤⑥⑦⑧）、女の子（⑨）、男の子（⑩）、連凧（⑪⑫）

①頭：大　1枚

②顔：大　1枚

③やっこ凧の体：大　1枚

④着物：大　1枚

⑤頭：小　1枚

⑥顔：小　1枚

⑦やっこ凧の体：小　1枚

⑧着物：小　1枚

⑨女の子　2枚（逆向き1枚）

⑩男の子　1枚

⑪連凧　複数枚

⑫連凧のしっぽ　複数枚

アレンジでひと工夫

凧は、色画用紙や和紙のほかに粘着シートを使って窓にはったり、凧糸を毛糸などに変えたりしてもよいでしょう。

写真のように「凧が凧をあげている」というデザインにしてもおもしろいですよ。

節分

おにに向かって、豆まきをする子どもたちの風景の切り絵です。正月気分が過ぎたら、教室に飾りましょう。

使用した紙の例　台紙（OKミューズコットン）、おに（ミタント紙・羊皮紙・ギンガムGAなど）、こん棒（折り紙）、豆（マーメイドなど）、ます（新利休）、女の子（マーメイド）、男の子（バジルベーシックペーパー・ミタント紙）

作り方のポイント

おにのパーツ

おにの頭を額と両耳の間に差し込むようにして、はりあわせます。その上から、つのをはり付けます。

子どもの手とますのはり方

子どもたちの手に、ますを挟み込むようにして、はりあわせます。

型紙 　**制作するパーツ**　おに（①②③）、こん棒（④）、女の子（⑤）、豆：大（⑥）小（⑦）、ます（⑧）、男の子（⑨）

① おにの頭　2枚

② おにの顔　2枚

⑤ 女の子　1枚

④ こん棒　1枚

③ つの　3枚

⑥ 豆：大　複数枚

⑦ 豆：小　複数枚

⑧ ます　2枚

⑨ 男の子　2枚
（逆向き1枚）

アレンジでひと工夫

おにのパーツを使って、お面を作ることができます。おにの顔は、目だけ切り抜き、その他のパーツは、はっています。型紙を大きくコピーし、輪ゴムを使って作ってみてください。

スケート遊び

スケートをする子どもや雪を見てはしゃぐイヌなど、冬の風景をイメージした切り絵です。カウンターや窓の下など、横長のスペースをリンクに見立てて飾ってください。

使用した紙の例　台紙（ミタント紙）、男の子（羊皮紙）、女の子（タント）、イヌ（レザック96オリヒメ・タント）、雪だるま（コットンライフS・STカバー）、雪（タントセレクトTS-1）

作り方のポイント

雪だるまのパーツ
雪だるまの枝を胴体の下に差し込むようにはります。

雪の作り方
白い紙を丸くちぎって作ります。手でちぎると、やわらかい質感がでます。

アレンジでひと工夫
子どものパーツを立体的な飾りにチェンジ！ スケート靴の下に、テープを止める余白を作ると立たせることができます。

① 男の子　1枚

型紙 　制作するパーツ　男の子（①）、女の子（②）、イヌ（③④）、雪だるま（⑤⑥）
※掲示する場所にあわせて雪（複数枚）を作ってください。

②女の子　2枚（逆向き　1枚）

③イヌ　2枚（逆向き　1枚）

④目　2枚（逆向き　1枚）

⑤雪だるまの枝　2枚（逆向き　1枚）

⑥雪だるま　1枚

バレンタインデー

バレンタインらしく、ピンク色のお皿の上にチョコレートやクッキーなどのお菓子やプレゼント袋を並べました。中央のスペースに文字を入れられます。

使用した紙の例　皿の形の台紙（OKミューズコットン）、菓子（タントセレクトTS-1・バジルベーシックペーパー・STカバー・ハイチェック・包装紙など）、プレゼント袋（マーメイド・タント）、フォーク（折り紙）

作り方のポイント

板チョコのパーツ

板チョコの土台とブロックは、茶系の色の濃さの違う紙を使うと、おうとつ感がでます。

型紙　**制作するパーツ**　板チョコ（①②）、ケーキ（③④）、プレゼント袋（⑤⑥）、ハート型チョコ（⑦）、キャンディー（⑧）、クッキー（⑨）、フォーク（⑩）

※掲示する場所にあわせて皿の形の台紙を作ってください。

① 板チョコ土台　1枚

② 板チョコブロック　各1枚

③ ケーキ土台　2枚

④ ケーキ飾り　2枚

⑤ プレゼント袋　1枚

⑥ リボン　1枚

⑦ ハート型チョコ　2枚

⑧ キャンディー　5枚

⑨ クッキー　2枚

⑩ フォーク　1枚

アレンジでひと工夫

お菓子のパーツと同じ紙で文字を作ると、統一感がでて、お菓子の素材で作ったように見えます。市販の紙皿にパーツをデコレーションしてもいいですね。板チョコを半分ほどアルミホイルで包んだり、キャンディーを包装紙で作ったりすると、本物感をだせますよ。

手作りおかしの本

冬のこたつ部屋

　雪降る寒い日は、暖かいお部屋でぬくぬく過ごしたい。そんな冬の情景を切り絵にしました。背景のスペースに文字を入れられます。

使用した紙の例　台紙（レザック96オリヒメ）、やかん（バジルベーシックペーパー・レザック66）、ストーブ（バジルベーシックペーパー・OKミューズコットン・タント）、窓（バジルベーシックペーパー・タント）、こたつ（ミタント紙、包装紙）、ネコ・雪（パルパー）、みかん（タント・OKミューズコットン）

作り方のポイント

やかん&ストーブのパーツ

1 ストーブの内部を作る
　ストーブの筒（③）と窓（④）をはります。

2 ストーブを完成
　1とストーブ（⑤）をはりあわせ、スイッチ（⑥）を付けます。

3 やかんを置く
　台紙に2をはり、やかん（②）と、ふた（①）を追加します。

窓のパーツ

中を切り抜いた窓枠（⑦）と、外の景色（⑧）をはりあわせます。

型紙　制作するパーツ　やかん（①②）、ストーブ（③④⑤⑥）、窓（⑦⑧⑨）、こたつ（⑩⑪）、みかん（⑫⑬）、ネコ（⑭）

① やかんのふた　1枚

③ ストーブの筒　1枚

⑦ 窓枠　1枚

⑧ 外の景色　1枚
※外枠で四角形を作る。

② やかん　1枚

⑤ ストーブ　1枚

④ ストーブの窓　1枚

⑨ 雪　8枚

⑫ みかんの葉　1枚

⑩ こたつ板　1枚

⑬ みかん　3枚

⑭ ネコ　1枚

⑥ スイッチ　1枚

⑪ こたつ布団　1枚

アレンジでひと工夫

背景のスペースに「冬」をテーマにした文字を入れてみましょう。やかんから吹き出しを作ってもおもしろいと思います。

背景の壁に、ポスターのように写真や絵を飾ってみるのもいいですね。

お正月のリース飾り

お正月の雰囲気が楽しめる、華やかなしめ飾り風の輪飾りです。学校図書館の出入り口や壁などに飾ってください。

使用した紙の例
リース土台（バジルベーシックペーパー）、飾り（和紙・千代紙など）

追加で用意するもの ひも

作り方のポイント

中央に切り込みを作り、内側の輪郭を切ります。

1 各パーツを作ります。

2 リース土台に飾りのパーツをはる際は、土台と重なるところにだけ、のり付けします。

型紙 　**制作するパーツ**　リース土台（①）、羽根つきの羽根（②③）、羽子板（④）、梅：大（⑤⑥）小（⑦⑧）、松（⑨）、こま（⑩）、扇子（⑪）

① リース土台 1枚

② 羽根 1枚

③ 羽根の実 1枚

④ 羽子板 1枚

⑤ 梅：大 1枚

⑥ 花芯：大 1枚

⑦ 梅：小 2枚

⑧ 花芯：小 2枚

⑨ 松 1枚

⑩ こま 1枚

⑪ 扇子 1枚

アレンジでひと工夫
扇子を土台にするとまた変わったデザインに。和紙で作ってもいいですね。

きれいに仕上げるアドバイス ▶ 切り絵の配色

背景の台紙の上にいくつか色画用紙を置きながら、イメージにあうものを選びます。色が引き立つかどうか、遠くから眺めてみるとよいでしょう。

色の組み合わせを楽しみましょう

涼しげ　　秋らしい　　やわらかい　　スタイリッシュ！

同じ型紙を使っても、色の組み合わせによって人に与えるイメージが変わります。いろいろなパターンを試してみましょう。

教室などに掲示する場合

パーツと背景の色合いや濃淡が大きく違うと、遠くからでもよく目立ちます。

色合いや濃淡が極端に近いと見えにくくなります。掲示物の主役に使うのは避けた方が無難です。

形式にとらわれず、好きな色をどんどん組み合わせてくださいね。色を選ぶのが大変という方は、まずは1～2色から始めてみてください。

その他の切り絵かざり

宇宙遊泳

ロケットやUFOが飛んでいる、にぎやかな宇宙空間の切り絵です。宇宙をテーマにした本のディスプレイに活用できます。

使用した紙の例　台紙（シャレード）、宇宙飛行士の足元の惑星（NTラシャ）、ロケット（タント）、惑星・星（マーメイド・タント・包装紙）、UFO（OKミューズコットン）、宇宙飛行士（コットンライフS・パルパー・OKミューズコットン）

作り方のポイント

構図の取り方

宇宙飛行士、足元の惑星、土星風の惑星の位置を定め、台紙にはった後、ほかのパーツを付け足していきます。

土星風の惑星のパーツ

丸い惑星を環のくぼみに差し込むようにしてはり付けます。

| 型紙 | **制作するパーツ** ロケット（①②）、土星風の惑星（③④）、惑星：大（⑤）中（⑥）小（⑦）、UFO（⑧）、星（⑨）、宇宙飛行士（⑩⑪⑫）

※掲示する場所にあわせて宇宙飛行士の足元の惑星を作ってください。

① ロケット 1枚

③ 土星風の惑星 1枚

⑤ 惑星：大 1枚

⑥ 惑星：中 2枚

② 発射光 1枚

⑦ 惑星：小 2枚

④ 惑星の環 1枚

⑧ UFO 2枚

⑨ 星 4枚

⑩ 宇宙飛行士 1枚

⑪ 宇宙服の窓 1枚

⑫ 生命維持装置 1枚

アレンジでひと工夫

ロケットの真ん中を折って、置き飾りに！ロケットの足の部分を直線に切り落とすと倒れにくくなります。

カフェで読書

本と家具などをモチーフに、くつろぎの空間を切り絵にしました。ちょっと大人っぽい読書のイメージ作りにご活用ください。

使用した紙の例　台紙（マーメイド）、イス・テーブル（STカバー）、照明（レザック96オリヒメ）、カップ（ハイチェック）、本（タント・ハイチェック・レザック96オリヒメなど）、インコ（NTほそおりGA・STカバー）

作り方のポイント

照明のパーツ

照明は台紙にはった後、台紙のふちにあわせて、ひもを切り落とします。

床に積んでいる本のパーツ

本は、床から積み上げるように、左右交互にずらしたり、少し傾けたりしながらはっていきます。

型紙 　制作するパーツ　開いた本（①）、インコ（②③）、イス（④）、照明（⑤）、テーブル（⑥）、カップ（⑦）、本（⑧）

① 開いた本　1枚

② 目　2枚（逆向き1枚）

③ インコ　2枚（逆向き1枚）

④ イス　1枚

⑤ 照明　3枚

⑥ テーブル　1枚

⑦ カップ　1枚

⑧ 本　7枚

図書館より
お知らせ

アレンジでひと工夫

開いた本とインコのパーツを使って、POPやメッセージボードを作ってもいいですね。イスやカップを増やすと、ダイニングやカフェっぽくなりますよ。

部活動

学校生活に欠かせない部活動。体育会系の活動で使う道具が芝生に散らばっているのをイメージして制作しました。上部のスペースに文字を入れられます。

使用した紙の例　台紙（マーメイド）、ボール（タントセレクトTS-1・パルパー・OKミューズコットンなど）、水着（ミタント紙）、ラケット（タント・OKミューズコットン）、ユニホーム（OKミューズコットン・パルパー）、バット（羊皮紙）

作り方のポイント

サッカー・バスケット・バレーボールのパーツ

模様の型紙は、ボールより少し大きめになっています。ボールの形に沿って、はみだしたところをカットしてください。

水着、ラケットのパーツ

台紙からはみだすようにしてパーツをはった後、はみでたところを切り落とします。

型紙

制作するパーツ サッカーボール（①④）、バスケットボール（②④）、バレーボール（③④）、小さなボール（⑤）、水着（⑥）、ラケット（⑦）、ユニホーム（⑧⑨）、バット（⑩）

① サッカーボール模様　1枚

② バスケットボール模様　2枚

③ バレーボール模様　1枚

⑦ ラケット　2枚

④ ボール：大　4枚

⑤ ボール：小　複数枚

⑥ 水着　2枚

⑧ ユニホーム　1枚

⑨ 番号　1枚

⑩ バット　1枚

アレンジでひと工夫

「部活」や「スポーツ」に関する本の紹介などにご活用ください。

ユニホームや水着は、学校で実際に使われている柄にしてみてはいかがでしょうか。46ページの「スポーツ」とあわせて使ってもいいですね。

いろいろあります！ 部活本

ワニの歯みがき

ワニが楽しく歯みがきをしている切り絵です。歯みがき粉のペーストをボーダー模様に見立てて、背景のアクセントにしました。上部のスペースに文字を入れられます。

使用した紙の例　台紙（OKミューズコットン）、歯みがき粉のチューブ（レザック96オリヒメ）、歯ブラシ（ミタント紙・OKミューズコットンなど）、ペースト（タント）、あわ（タントセレクトTS-1・江戸小染はな）、ワニ（レザック80ツムギなど）

作り方のポイント

構図の取り方

まず歯みがき粉のチューブとペーストを台紙にはります。それから、ワニなどのパーツを配置していきます。

ワニの歯のパーツ

ワニの口の裏にのりをつけておき、歯を浅く差し込みます。

| 型紙 | 制作するパーツ　歯みがき粉のチューブ（①）、歯ブラシ（②③）、ペースト（④）、あわ：大（⑤）小（⑥）、ワニ：小（⑦⑧⑨⑩）、ワニ：大（⑪⑫⑬⑭） |

① 歯みがき粉のチューブ 1枚

③ 歯ブラシの柄 3枚

④ ペースト 3枚
（逆向き 2枚）

② 歯ブラシの毛 3枚

⑤ あわ：大
複数枚

⑥ あわ：小
複数枚

⑦ 目：小 1枚

⑧ ウロコ：小 2枚

⑨ 歯：小 2枚

⑩ ワニ：小 1枚

⑪ ウロコ：大 2枚

⑫ 歯：大 2枚

⑬ 目：大 1枚

⑭ ワニ：大 1枚

アレンジでひと工夫

　歯や保健に関する本や行事のお知らせにご活用ください。
　ペーストの色をカラフルにして絵の具のように見せたり、ワニの口にお知らせの紙をはさんだりして飾ってもおもしろいですね。

なぞとき少年探偵

少年探偵が街を調査している様子をモチーフにした切り絵です。マスキングテープを道路に見立て、地図風にしました。中央のスペースに文字を入れられます。

使用した紙の例　台紙（マーメイド）、木（OKミューズコットン）、少年探偵（マイカレイド）、家・建物・足あと（STカバー）、車・虫めがね（マーメイド）

追加で用意するもの　マスキングテープ

作り方のポイント

構図の取り方
テープを交差するように台紙にはります。その上にほかのパーツを加えていきます。

少年探偵のパーツ
少年探偵の手の下に虫めがねを差し込むようにして、はり付けます。

型紙　制作するパーツ　木（①）、少年探偵（②③）、車（④）、家（⑤）、建物（⑥）、足あと（⑦）
※掲示する場所にあわせてテープをはってください。

① 木　4枚

② 虫めがね　1枚

③ 少年探偵　1枚

④ 車　2枚

⑤ 家　3枚

⑥ 建物　2枚

⑦ 足あと　2組

アレンジでひと工夫

　クイズ本や推理小説の紹介、イベントなどに活用できます。
　このように、書体の異なる文字を切り抜いてランダムにはりつけると、ミステリーらしい雰囲気になりますよ。

祝いのくす玉

学校行事や祝い事などで、祝賀ムードを演出する華やかなくす玉の切り絵です。垂れ幕にコメントを入れて、ご活用ください。

使用した紙の例 台紙（バジルベーシックペーパー）、くす玉（新だん紙・ミタント紙・折り紙など）、クラッカー（レザック96オリヒメ）、紙吹雪（マーメイド・OKミューズコットンなど）

① 花びら　4枚

② 紙片　複数枚

③ 紙片　複数枚

④ 花　3枚

アレンジでひと工夫

「○○おめでとう」の文字を垂れ幕に。太字でしっかりした書体が映えます。

| 型紙 | 制作するパーツ　紙吹雪（①②③④）、くす玉（⑤⑥⑦⑧⑨⑩）、クラッカー（⑪）

⑤ つりひも　1枚

⑦ 紙テープ　2枚

⑧ 紙テープ　2枚

⑨ 垂れ幕　1枚

⑥ くす玉　1枚

⑩ 文字　1枚

祝

⑪ クラッカー　2枚

作り方のポイント

構図の取り方

くす玉とつりひもを台紙の上部に軽くはります。

紙テープと垂れ幕をくす玉に差し込むようにしてから、全体をしっかりはり付けます。その後、紙吹雪などを散らしましょう。

恐竜の置き飾り

ティラノサウルス、トリケラトプス、ステゴサウルスの飾りです。ティラノサウルスは骨格バージョンも！ 恐竜の本のコーナーづくりなどにお役立てください。

使用した紙の例　恐竜たち（レザック96オリヒメ）、ティラノサウルスの骨格（OKミューズコットン）

作り方のポイント

1 各恐竜と骨格のパーツを作ります。

2 ステゴサウルスは下記のように作ります。

背板とステゴサウルスのパーツを用意します。

型紙の線を目安に背板を胴体の内側に、はり付けます。

3 恐竜たちを立たせます。

胴体をはりあわせて、手足を外側に折り広げます（骨格は、はりあわせず、そのまま飾る方が立体感がでておすすめ）。

うまく立つように足の広げ方を調整！

84

型紙 制作するパーツ
トリケラトプス（①）、ティラノサウルス（②）、ステゴサウルス（③④）、ティラノサウルスの骨格（⑤）

―― 紙の折り山にあわせる位置

① トリケラトプス　1枚

② ティラノサウルス　1枚

③ 背板　1枚

④ ステゴサウルス　1枚

⑤ ティラノサウルスの骨格　1枚

アレンジでひと工夫

大きく作って掲示用の飾りに。吹き出しを作って、メッセージをしゃべらせてもおもしろいですね。

図書館だより

85

学校図書館の活用例

台紙から飛び出した飾り付けがかわいい！

クリップのように挟むデザインが新鮮です。

↑ 富山県射水市立放生津小学校

長いキュウリも加わって彩り鮮やか！

↑ 富山県立山町立雄山中学校

壁にうまく恐竜世界を再現していますね。

↑ 富山県立山町立立山中央小学校

少ない色数でシック。素敵な仕上がり！

↑ 山梨県西桂町立西桂中学校

既存の場所に追加するのも一案ですね。

↑ 鹿児島県鹿児島市立西田小学校

よいバランスで縦長に構成していますね。

↑ 熊本県菊陽町立武蔵ヶ丘中学校

『小学図書館ニュース』、『図書館教育ニュース』で連載をしていた時、各学校で制作されていた展示をご紹介！
　ぜひ、みなさんも自由にアレンジして切り絵を飾ってみてください。

1977年生まれ。津田塾大学学芸学部卒業。色紙を中心とした切り絵作品で各媒体のイラストレーション、展示、ワークショップ等で活動。著書『大人のきり絵』（エクスナレッジ）、『かわいい、ちいさな、手づくり雑貨　はじめてのウォールステッカー』（ビー・エヌ・エヌ新社）ほか。

ホームページ「CHIKUのきりえあそび」http://kirieasobi.com／

CHIKU（チクゥ）
種村千明

【撮影協力】
千葉県市川市立鬼高小学校 学校司書　太田和順子／千葉県市川市立第七中学校 学校司書　高桑弥須子／銀座・伊東屋

【画像提供】
鹿児島県鹿児島市立西田小学校 学校図書館司書　久木田麻美／山梨県西桂町立西桂中学校 司書　小俣育／富山県立山町立立山中央小学校・雄山中学校 学校司書　櫻井牧子／熊本県菊陽町立武蔵ヶ丘中学校 学校司書　鶴田由紀／富山県射水市立放生津小学校 図書館司書　番匠麻子

※敬称略。所属は2016年3月現在です。

学校図書館を彩る 切り絵かざり

2016年4月30日　初版第1刷発行　　2016年7月15日　初版第2刷発行
著　者　CHIKU
発行人　松本 恒
発行所　株式会社 少年写真新聞社
　　　　〒102-8232
　　　　東京都千代田区九段南4-7-16 市ヶ谷KTビルⅠ
　　　　TEL 03-3264-2624　FAX 03-5276-7785
　　　　URL http://www.schoolpress.co.jp/
印刷所　大日本印刷株式会社
©CHIKU 2016 Printed in Japan
ISBN978-4-87981-558-3　C3072　NDC754

スタッフ　編集：菅田成美　DTP：服部智也　写真：後藤祐也 ほか　表紙デザイン：中村光宏　校正：石井理抄子　編集長：藤田千聡

本書を無断で複写・複製・転載・デジタルデータ化することを禁じます。
本の型紙を利用して作った作品の商業利用を禁じます。
乱丁・落丁本はお取り替えいたします。定価はカバーに表示してあります。